Super Lightweight Modeling Cl

黏土花藝

超輕黏土與樹脂土

鄭淑華 著

鄭淑華

作者簡介於P.120

浪漫的黏土花藝

　　繼「捏塑黏土-捏塑基礎」與「創意黏土-進階實用篇」之後，本書將黏土創作提升為藝術工藝，利用超輕黏土和樹脂黏土的易塑形、色澤穩定、易乾與好收藏的特性來製作花卉的造型。黏土的柔軟質地，捏塑出的花卉自然是栩栩如生，將作品擺設於家中、辦公室、教室都是一種浪漫的佈置，讓生活充滿著美的表現與和諧。

　　本書中以難易指數來引導讀者和學習者學習目標，而基本技法的部份將製作花卉的重點與基本動作詳盡解析，作品中多有大幅創作的表現，是多枝、束的組合與構成，在步驟中都有解析製作過程，讓剛入門的學習者也可以輕鬆上手。

柏蒂格 PADICO

黏土藝術的巧思

　　敝公司PADICO股份有限36年來,在日本的黏土藝品市場上,一直扮演著開發、製造及販賣最高品質黏土製造商角色;在日本、台灣、亞洲、美國、歐洲各國也都有許多的愛好者。

　　台灣黏土手藝市場的起源,由身為PADICO20所營運的日本創作人形學院員的台灣人士於年前開始引進,介紹給台灣人。時至今日,台灣的黏土手藝市場,已經發展成僅次於日本的龐大市場。台灣PADICO設立於18年前,成為引領台灣的黏土手藝品市場企業。

　　此次鄭淑華老師將本公司的MODENA、SOFT、HEARTY、HEARTYSOFT結合個人的創意;推出各種可愛造型的創作作品後,廣受大眾手藝愛好者的喜愛,在此再一次發揮個人的巧思及創意設計出一系列花卉創作系列,也將本公司黏土特性一一展現出來,希望藉由此書可提供給初學者或專業人士們一些參考。

目錄

工具材料

基本的工具材料與配件介紹

Hearty Soft超輕黏土 ——— 1

柔軟細緻、乾淨不黏手，可廣泛的與不同材質結合，不易龜裂，是搓揉的好土材。本書中多使用此類黏土。

Moderena高級樹脂黏土 ——— 2

此類黏土的延展性強，光澤鮮豔容易塑形，只要自然風乾即可。

3mm鋁條 ——— 3

將鋁條剪成小段，可用來連接黏土，使其更加牢固。

洗筆劑和油彩調和油 ——— 4

洗筆劑–將適量洗筆劑稀釋於水中，筆刷浸泡數分鐘後以清水洗淨即可。

油彩調和油–先以筆沾取調和油後，再將油彩做混色調和，如同水彩中的水的用法。

造花工具 ——— 5

由左至右為　　、紋棒、細工棒：多用於造型花卉上，花瓣的紋路等。

三隻工具組 ——— 6

用於雕塑黏土造型的基本工具，可切、壓、桿、劃、戳黏土，依每一隻工具的用法不同也各有異趣。

若林片 ——— 7

可利用若林片作為版型，壓在黏土上切出造型，材質不沾黏土且方便。

特亮亮油與消光劑（水性）——— 8

左–特亮亮油（水性亮光漆）：於作品完成後塗上，具有瓷器質感且有防水功能。

右–消光劑（不亮的）：作品刷上水性亮光漆後，若刷上消光劑後及產生消光作用，呈現不亮的效果。

油彩顏料 ——— 9

油彩顏料可塗於各種基底上，也能混合其他物質作畫，經過不同份量的稀釋後，所呈現出來的效果也不一樣。

凡士林 ——— 10

製作黏土時，先塗抹一些凡士林或潤膚液在手上或模具上，可防止黏土的沾黏。

白膠 ——— 11

黏接黏土的基本黏著劑。

日製膠貼 ——— 12

使用於花卉的莖與枝的表現，多包黏於鐵絲（22號或24號）外與黏土組合成束。

剪刀 ——— 13

由於是鐵弗龍材質，所以剪黏土時不會沾黏，為專業黏土工具。

比例尺壓盤 ——— 14

以透明壓盤壓平黏土，由比例尺可壓出預定的大小。

22號與24號鐵絲 —————— 15

鐵絲的特性可彎曲，可塑性強，22號與24號的粗細通常用於花卉的枝與莖，並以日製膠貼包黏組合成束。

印花工具 —————— 16

印花工具有很多種花朵造型，可以用來製造紋路，其材質不易沾黏黏土，方便好使用。

花葉模 —————— 17

可壓出花朵型，並以原子筆壓出圓頭作為花心；壓出葉子形後，以工具組畫出葉脈即成。

油彩筆組 —————— 18

本篇作品多利用油彩顏料和亮彩顏料來加強裝飾，油彩需用專業的油彩筆來塗繪。

壓克力彩筆 —————— 19

壓克力彩筆則用於塗繪壓克力顏料和亮彩顏料。

七本針與滾輪刀 —————— 20

七本針可做出紋路肌理，用於挑與刺的表現，例如花心、頭髮等。

滾輪刀可滾出虛線條，表現於車線部份、蕾絲花邊等。

丸棒與白棒 —————— 21

丸棒的兩頭大小不同，用法也不同，使用於花瓣的彎弧，製做出自然的波浪形。

白棒的用法略同三隻工具，方便於雕塑造型與製作花朵形態、花瓣的紋路。

葉模 —————— 22 23

將黏土壓扁後，置於葉模上平壓，可壓出葉子的紋路。

兩用葉模 —————— 24

用法和葉模相同，不同在於它可壓出兩面的葉子紋路。

海綿 —————— 25

海綿沾取壓克力顏料顏料，拍打在底板上，有別於彩繪的風格，也可製造出自然的立體效果。

桿棒 —————— 26

由左至右為格子桿棒、條紋桿棒和黏土桿棒，前二者可桿出格子與條紋的紋路，後者則桿出平均厚度的黏土。

花蕊 —————— 27

花蕊用於表現於花心的部份，多種的顏色可搭配花朵造型，製做出自然真實的花卉。

造花工具 —————— 28

工具的構造和主要功能與白棒相同，通常用於花卉的塑形

珍珠沙塗料 —————— 29

利用此塗料可以將黏土質感表現成石頭的質感，讓作品能有多元的表現。

MODENA液體土 —————— 30

此黏土呈現液體狀，塗在配件上可製造不同質感，待乾後也可上色，見P40。

復古銅框

屋形板

信插架

皮包

相框

各式底板

扇形盒

面紙盒

面紙盒

圓形板

橢圓掛板

餐巾架

杯組

花形板

鐘形板

音樂盒

造型罐

小陶盆

造型板

塑膠杯

花器

面紙盒

胸針

C F

溫度計

鍊子

高腳杯

掛鉤

面紙盒

基本技法

準備工作

在捏塑黏土前，我們可以塗一些凡士林在手上，或是一些要用的工具上，可以防止黏土的沾黏；在我們使用黏土的同時，多餘的土必須要用保鮮膜包好，還要滴上幾滴水來保持它的溼度，才不會變硬。

1

塗凡士林在手上，可使我們在搓揉黏土的時候，不沾黏黏土。

2

加一點紅色黏土來混色，可揉成粉紅色。

3

將黏土以保鮮膜包起來，並滴幾滴水來保溼。

基本形

捏塑黏土的基本形，分為圓球形、長條形、水滴形，其中水滴形又分為長水滴形、胖水滴形和水滴形，分別有不同用法。

1

圓球形在表現人物頭形、葉子、花心和果實類的基本形。

2

長形土常用來表現人物手和腳、藤類、莖、蕾絲或是花心的部份。

3

花瓣、葉子都幾乎是以水滴形為基本形。

花瓣做法

花瓣的做法多爲以水滴形爲基本形，以手或丸棒、白棒來桿、推、壓出薄薄的花瓣形，並以手指的捏、壓來彎出波浪邊緣的動態調整，而白棒、細工棒等細桿狀的棒子也是製作花瓣常見的工具。

基本小花

在本書中多利用小花的造型加以組合、裝飾作品，基本上以此類的技法做延伸，在剪開的花瓣數上做增減，即可做出不同花瓣的小花；而小花的花心部份可以直接黏上人造花蕊來表現。

1

以小丸棒做出的弧度較深，可作爲花包的花瓣。

2

大丸棒壓出的弧度較小且面積較大，可以作爲外圍的花瓣。

3

將壓好的花瓣以拇指與食指捏壓出波浪形。

4

以白棒壓畫出花瓣上的紋路。

1

在搓好的水滴形上黏上一片白色黏土。

2

以白棒穿進頂端並桿開，左右桿動至成圓弧狀。

3

桿開後呈現出漸層的效果，再以剪刀剪出10等分，切勿剪斷。

4

剪出的10等分即爲花瓣數，並以手指捏出花瓣形，可以再插上人造花蕊，爲基本的小花造型。

基本花苞做法

花苞大部分以水滴形為基本形，可以利用剪刀在水滴形上壓出紋路；例如利用以下技法製作，可剪出更多的等分數來表現；或是以鈴蘭來表現花苞（後單元中有詳盡介紹）。

基本花托做法

在花瓣與花苞之下，都是以花托黏合，而花托的製作技法是利用花苞的技法、以細工棒或桿棒完成，黏上花瓣或花苞即完成。

1
搓出水滴形後，剪出三等分。

1
搓出綠色的水滴形，剪出5等分。

2
以白棒圓頭將三等分花瓣桿壓成凹狀。

2
如圖，切勿剪斷。

3
再將三瓣花瓣圍在一起。

3
以細工棒將每一等分桿開。

4
將下端搓尖，即完成花苞形。

4
將花瓣或花苞沾白膠黏入即完成。

基本葉形做法

葉子的造型除了以葉模壓出葉子造型外，皆為水滴形的基本形；而葉脈可以利用工具組劃出葉脈紋路。

1-1

搓出長水滴形後，以比例尺壓盤壓扁。

2-1

搓出一水滴形後，以比例尺壓盤壓扁、壓薄。

1-2

壓扁後，再將葉子邊緣壓薄。

2-2

置於葉模上，以手指壓出葉脈紋路。

1-3

以工具組在葉型上畫出葉脈紋路。

2-3

以工具組於邊緣劃拉出線條。

1-4

將其彎出動態，下端稍微搓尖，即完成。

2-4

翻於正面，即可呈現出鋸齒的自然邊緣。

基本枝葉做法

以鐵絲來組合葉子、花朵或花苞成束，需要以膠貼來輔助，鐵絲的粗細端看造型的大小來配合，以綠色膠貼除了好用之外，膠貼顏色符合莖枝的顏色，易與造型融為一體，成為完整作品。

1-1

在書中我們廣泛使用22號與24號鐵絲來製作枝葉，使用時，先將鐵絲剪成三份

1-2

將0.5公分的日製膠貼中間的軸心取出，將其壓扁後，從中間減半。

1-3

再將膠貼繞黏於剪下的鐵絲上。

1-4

繞黏時，先於頂端繞黏三圈以固定。

1-5

以45度向下繞黏，可先預作多份，方便使用。

2-1

花心：可將鐵絲前端以尖嘴鉗彎出鉤狀。

2-2

以鉤狀鐵絲插入花心內，可使其黏接更固定；花苞也同做法。

2-3

將花瓣黏於花心外側成枝。

2-4

或在花心外側黏上花蕊。

基本組合

將各種花形、葉形組合成枝即可成束,枝以22號或24號鐵絲為主;成束時,為了加強塑性,必須在中間插入一根長的18號鐵絲,只要基本的組合方式熟練後,各種花形花束便能輕易製作。

3-1

葉子一:黏完後,沾膠黏於葉子2/3處上,稍微向下壓。

3-2

翻至背面,於鐵絲處將黏土捏緊即完成。

3-3

葉子二:將鐵絲沾膠黏於葉子上2/3處,以彎刀將鐵絲向內壓入。

3-4

再以二手手指向中間搓、推平。

3-5

翻至背面,再以手指搓、推平黏土即完成。

1

將花朵或花苞先黏成束,繞黏至5公分處時,於中間插入18號鐵絲。

2

再將其繞黏起來。

3

在組合花與葉子時,葉子切勿相對襯的組合(要有距離層次感較為自然),並以膠貼來繞黏固定。

4

黏好後,調整其動態即完成。

5

也可以利用黏土包黏於外層,使其塑形成一體。

質感表現

花卉植物的黏土造型，多利用模具組來製作紋路，例如紋棒、花模、葉模、木紋模等，可以表現出葉脈紋路、花瓣紋路，讓黏土作品顯得栩栩如生，另外還有一些輔助工具的相互應用，更可使作品的特色突顯出來。

七本針

七本針可挑、截出表面的紋理（詳見刺繡玫瑰），或者利用牙籤也可以製作出相同效果。

木紋模

將黏土放在印模上壓一壓拿起，及有木紋的紋路。

紋棒

將紋棒在花瓣上桿壓，會讓花瓣上出現花瓣紋路。

壓克力金漆

以壓克力金漆刷於樹脂土作品上，會產生金屬般的銅雕效果。

滾輪刀

滾輪刀滾出的虛線條，適合用來表現布的車線、蕾絲花邊。

超亮油

以亮油塗於作品上，除了可以保護作品之外，也產生瓷器般的質感效果。

印花工具

利用印花工具可以印出小花圖樣，讓表面更顯活潑。

珍珠沙塗料

將沙質土刷於作品上，待乾後以油彩上色，作品會呈現出石雕般的質感。

色彩表現

在黏土的創作過程裡，多使用油彩與壓克力顏料，讓花卉造型更添精緻感，可利用珍珠黃色油彩、亮油，產生『瓷花』的效果，或在花瓣、葉子邊緣劃上壓克力金漆或五彩膠的鉤邊，都能使造型更顯高貴氣息。

上亮部

基本造型完成後，以白色油彩在頂端刷上亮度，並向下輕刷。

上暗部

上完亮部就可以塗上均勻底色，並於下端刷上暗色。

漸層

以乾筆將暗色向外刷開，形成漸層。

補色

利用棗紅色油彩在邊緣局部刷色，形成補色，讓作品呈現更自然的顏色表現。

鉤邊

我們可以在葉子或花瓣邊緣以壓克力顏料、壓克力金漆或五彩膠來鉤邊，會讓作品顯得更華麗。

底色

樹脂土可加油彩或一點紅色超輕土揉成淺淺的粉紅色。

上暗部

以油彩在暗部刷上淡淡的紅色（同色系深色），強調立體感也表現出純潔的高雅感。

珍珠黃

若於油彩完成後，在表面刷上一層珍珠黃壓克力顏料，會呈現出光澤感。

線條

我們可以用線筆畫出花瓣本身的紋路。

鉤邊

以珍珠黃壓克力顏料來鉤邊，讓作品更有質感。

第一單元

海芋

海芋面紙盒的材料與製作方法

造型構成
海芋7
葉子4
蝴蝶結2
花邊1

作品尺寸與數量
長26×13.5×11（公分）

黏土的用色與用法
白色→花瓣
黃色→花蕊
綠色→葉子
粉紅色→蝴蝶結與花邊

海芋的製作解析

1 花心： 搓一黃色水滴形黏土。

2 將黏土搓成長水滴形。

3 以牙籤在花心上挑出小洞孔。

4 花瓣： 將白色黏土搓成長胖水滴形。

5 以壓盤將水滴形壓扁。

6 以桿棒將花瓣壓薄。

7 以丸棒壓凹花瓣下緣。

8 將花心黏於花瓣中間下方處，並將花瓣下緣向中間包黏。

9 以白棒在花瓣邊緣壓出波浪動態。

10 背面也利用白棒壓出波浪形,加強動態。

11 將莖的部份黏入花瓣下方,並再將其搓順。

12 以白棒畫出花瓣輪廓。

13 調整其動態,即完成海芋的造型。

14 **葉子**:搓一胖水滴形,以壓盤壓扁後,將邊緣壓薄。

15 以食指與拇指來彎出葉子邊緣的形態。

16 將葉子包黏於海芋外側。

17 **緞帶**:桿一片粉紅色黏土並剪去外側二邊,留中間的細長形黏土。

18 將黏土的一頭旋轉,讓黏土產生自然的波形。

19 蝴蝶結的構成為五個部份所示,並將其組合起來就完成了。

20 **組合**:做出三~四朵海芋後,併黏在一起,加上蝴蝶結裝飾,黏於面紙盒上。

創意巧思

難易指數★
海芋項鍊(左)
請參考P21做法

難易指數★
海芋胸花(右)
請參考P21做法

第二單元

小花

23

花鐘的材料與製作方法

作品尺寸與數量

長40×15×4.5（公分）

造型構成

大花	9
大花花苞	4
小花	22
小花花苞	13
葉子	16

彩繪材料與用色

壓克力顏料桃紅色→花鐘
壓克力顏料金色漆→花的修飾
壓克力顏料綠色→花鐘彩繪葉子與藤

黏土的用色與用法

白色→小花花瓣

黃色→小花花瓣

綠色→葉子

淺綠色→小花花瓣、花苞

金色
→大花花瓣、小花花瓣

褐色→小花花瓣

橙色→大花花瓣

粉紅色→蝴蝶結與花邊

花鐘的製作解析

1

底板： 在木器上先塗上一層木頭底劑，以排筆刷上一層厚塗劑。

2

壓克力顏料白色與紅色的調色，調出粉紅色。

3

調色後以排筆塗於木器上，先直刷，再橫刷，反覆動作至木器上的顏色均勻。

4

大紅花苞： 搓出一紅色水滴形。

5

將水滴形的圓頭處以剪刀剪開三等分。

6

以白棒的圓頭將剪開的三個部份壓成凹狀。

7

將三個部份的頂端向中間聚合。

8

左手將黏土順時鐘轉成螺旋狀（向下轉）。

9

於下方黏上花托，即完成。
花托請參考基本技法P14。

10

紅花： 搓出一粉紅色黏土
水滴形。

11

於水滴形的圓頭處剪開五等
分。

12

以白棒將五等分桿開，左右
壓出花瓣紋路，並以白棒挖
出花心。

13

在花心處黏入人造花蕊。

14

以壓克力金漆局部刷於花瓣
上。

15

黏上花托，並調整其動態即
完成。（花托請參考基本技
法P14。）

16

綠花： 在水滴形圓頭處黏
上一壓扁白色圓土。

17

以白棒從中心刺入，左右桿
開。

18

以剪刀剪開成六等分。

19

將每一等分花瓣彎出弧度，
調整花瓣的動態。

20

再於中心以白棒挖出洞孔。

21

小花的做法皆同，最後以人
造花蕊沾膠黏入花心中即完
成。

22

將做好的小花沾膠黏於木器
上。

23

葉子： 搓出一長水滴形。

24

將水滴形壓扁，並將邊緣壓
薄。

25
以彎刀畫出葉脈紋路。

26
將葉子上下端往中間捏彎，
調整其動態。

27
以深綠色壓克力顏料於暗部
刷出漸層。

28
最後將花朵、葉子組合於木
器上，即完成。

創意巧思

難易指數★★
小花掛鉤
請參考P25綠花做法
以樹脂土來製作

難易指數★★
小花髮夾
請參考P25綠花做法

梅花扇形置物盒的材料與製作方法

作品尺寸與數量

長22×20.5×11（公分）

造型構成

開花	25
半開花	7
花苞	10
葉子	19
長藤	3

黏土的用色與用法

 咖啡色→藤與蔓

 綠色→葉子

白色→花瓣

彩繪材料與用色

壓克力顏料桃紅色→花瓣邊緣
壓克力顏料綠色→花心
壓克力顏料白色→葉與藤蔓
壓克力顏料咖啡色→盒身

梅花

同P25紅花的做法〉以
白色黏土來製作，並以
壓克力顏料來彩繪花心
與花瓣的色彩。
其中花瓣的前端以剪刀
剪出三角缺口的造型。

葉子

壓出葉子形後，以工
具劃出葉脈，亮部刷
上白色油彩，二、三
片為一組。

花托

花托做法請參考基本
技法P20，在此也有結
合花、花苞二三朵成
束的作用。

藤蔓

將藤蔓相互纏繞，並
黏於手把與邊上做裝
飾。

半開花苞

搓一水滴形剪四等分，以白
棒將四等分壓成凹狀，再將
四個花瓣圍在一起，下端搓
尖即成。

花苞

搓出水滴形，以工具組壓劃
出四～五道線作為花苞。

第三單元

鈴蘭花器的材料與製作方法

黏土的用色與用法

白色→花瓣

● 綠色→葉子

● 深藍綠色→藤

造型構成

開花…………14
半開花………7
小花苞………11
葉子…………9
藤……………3

作品尺寸與數量

直徑7×12（公分）

- - - - - 花苞
- - - - 二分開
- - - - 三分開
- - 全開花

鈴蘭的製作解析

1
全開花：搓一胖水滴形。

2
於尖的一端剪開六等分。（先剪二半，再將各邊剪成三等分）

3
以白棒將每一等分桿開。

4
調整其動態。

5
花瓣下以手指壓細（塑形）如圖所示。

6
以工具組在花心刺出洞孔，穿入人造花蕊即完成。

7
莖：以綠色黏土搓出細長條形，並以工具刺出小孔。

8
將莖黏於瓶身和瓶口，小葉子黏於兩側。

9
二分開、三分開：搓出較全開小的圓球形。

10
以白棒在上端挑出開口。

11
開口小的為二分開，開口大的為三分開。

12
組合：將花沾膠插於步驟7的小孔內，即完成。

鈴蘭杯飾的材料與製作方法

作品尺寸與數量

直徑7.5×21（公分）

造型構成

鈴蘭…………2
葉子…………2
長藤…………2

黏土的用色與用法

白色（樹脂土）

彩繪材料與用色

油彩顏料棗紅色→花苞、葉子邊緣、藤
油彩顏料藍色→花心部份
油彩顏料白色→葉子亮部
油彩顏料綠色→葉子、藤
壓克力顏料金漆

杯子的裝飾

利用液體樹脂黏土來製作杯身
上的水漬斑紋理。

葉子

做出葉子形後，以油彩刷上深綠色→綠色→白色→
紅色後，再以五彩膠點於邊緣上。

鈴蘭

1
搓一胖水滴形，以彎刀畫
出六道線條，再以白棒於
頂端桿出開口。

2
再以白棒由內向外劃拉出
10～12道花瓣。

3
以手指塑形，將其壓細。

4
塑形完成再以白棒加強花
瓣形。

5
再一次塑形完成。之後以
油彩上色即完成。

鈴蘭溫度計的材料與製作方法

作品尺寸與數量
長13.5×7.8（公分）

造型構成
鈴蘭⋯⋯⋯⋯2
鈴蘭葉子⋯⋯6
小花⋯⋯⋯⋯7
小花葉子⋯⋯4
石頭⋯⋯⋯⋯12

黏土的用色與用法
白色→小花、石頭
淺綠色→鈴蘭
藍紫色→小花
橙色→小花
綠色→葉子
棗紅色→小花

彩繪材料與用色
壓克力顏料藍色→底板色
壓克力顏料金漆

鈴蘭
參考P25做法，完成後局部刷上壓克力金漆。

花苞
二分開
三分開
全開花

繩結
綁上一段約18公分長的金蔥繩子，並打一個結，可以作為美麗的掛飾。

小花
做法同P25，花瓣的開口較小，可以作為側面表現。

花芯
花芯以人造花蕊來替代，可以塗上顏色，搭配花的顏色。

底板
先將底板塗上壓克力顏料藍色，再黏上溫度計與石頭。

第四單元 一 敏

聖誕紅花器的材料與製作方法

作品尺寸與數量
高33×直徑16（公分）

造型構成
聖誕花瓣……115
聖誕花蕊大　71
聖誕花蕊小　13
葉子…………18
小花…………5
小花苞………5
松果…………3
松樹…………8

黏土的用色與用法
白色→葉子　　　　　　　紅色→聖誕紅
粉黃色→聖誕紅　　　　　綠色→聖誕紅
粉綠色→聖誕紅　　　　　藍色→罐身
粉色→底座（樹脂土）　　深咖啡色→松果

A.聖誕紅一

C.聖誕紅二

彩繪材料與用色
壓克力顏料黃色→聖誕紅花瓣
壓克力顏料紅色→聖誕紅花瓣
壓克力顏料白色→亮部
壓克力顏料綠色→聖誕紅花瓣
壓克力顏料深綠色→葉子
壓克力顏料棗紅色→葉子邊緣
壓克力顏料珍珠黃→修飾
壓克力顏料金色→修飾、底座
油彩顏料紅色→小花苞

B.松果與小花苞

A聖誕紅一的製作解析

1

花瓣：搓一長水滴形為花瓣的基本形，以壓盤壓扁、葉子邊緣壓薄。

2

壓扁後，放置於葉模上，輕壓出葉脈紋路。

3

將鐵絲沾膠黏於葉子上。（鐵絲請參考基本技法P16）

4

翻至背面，從中間鐵絲處捏緊，並以指腹推順、平。

5

將完成的葉形局部刷上壓克力顏料橙色，再以乾筆刷開形成漸層。

6

底色完成後，再刷上一層珍珠黃壓克力顏料。

7

花蕊：搓出5個小圓球形。

8

將24號鐵絲剪成三段，並繞黏上0.5公分日製膠帶，沾膠黏入小圓球內。

9

將完成的花蕊局部刷上壓克力顏料橙色，再以乾筆刷開形成漸層。

10

底色完成後，再刷上一層珍珠黃壓克力顏料。

11

組合：將葉子與花蕊以1公分寬膠帶收束在一起。

12

如圖，逐一黏成束，綠色的葉子部份最後再組合上。

➡ 貓頭鷹可利用松果的
製作方法表現羽毛 !!

B松果與小花苞
的製作解析

1
小花蕊：將黏土搓出六顆
圓球形，並黏入24號鐵絲（
鐵絲同P34做法）。

2
完成的花蕊。

3
葉子：葉子的做法同P34。

4
先將花蕊組合黏成一束，再
逐一將葉子繞黏上去。

5
小花苞：以樹脂土搓出水
滴形。

6
以白棒在尖頭處由內向外劃
開六～七道。

7
將鐵絲纏上膠貼後，沾膠黏
入花苞內。

8
以橙色油彩刷出漸層，並於
頂端邊緣刷上壓克力金漆。

9
松果：搓出胖水滴形，以
纏好膠貼的鐵絲沾膠黏入黏
土內。

10
以剪刀將黏土由上往下剪。

11
以咖啡色壓克力顏料塗上底
色。

12
再以壓克力金漆局部刷於尖
角處。

13

葉子：在樹脂土上與綠色超輕土混色，並製作葉子形，並黏上鐵絲（請參考基本技法P15、P17）。

14

作好葉子形後，以深綠色油彩刷出漸層（請參考基本技法P19）。

15

於亮部刷上壓克力金漆。

16

組合：先將葉子與小花苞以膠貼纏黏在一起。

17

再纏上松果的部份。

18

往下2公分處再纏一枝葉子，最後以膠貼包黏成束。

19

完成：調整其動態，待乾即完成。

C聖誕紅二的製作解析

1

花瓣：同A花瓣做法，做出水滴形。

2

水滴形壓扁後，再將邊緣壓薄，以葉模壓出葉脈紋路。

3

越外層的花瓣越大。

4

將花瓣分別於下端刷上綠色與橙色壓克力顏料，以乾筆刷開呈漸層，再塗上一層珍珠黃壓克力顏料。

5

花蕊：搓出小水滴形，以工具組（或牙籤亦可）戳出小洞孔。

6

將水滴形的尾端黏在一起，於暗部刷上紅色壓克力顏料後以乾筆刷出漸層，再塗上一層珍珠黃壓克力顏料。

7

組合：將三片較小的花瓣黏於花蕊下方，再逐一黏上大的花瓣即完成。

聖誕紅餐巾架的材料與製作方法

作品尺寸與數量
長11.5×14.5×9.5（公分）

造型構成
聖誕花瓣……22
聖誕花蕊……9
葉子…………6

黏土的用色與用法
白色→葉子
粉藍色→架子與花等

彩繪材料與用色
壓克力顏料綠色→局部
壓克力顏料深藍綠色→亮部
壓克力顏料白色→亮部
壓克力顏料金色→葉子

聖誕紅花瓣
請參考基本技法P15葉子做法，於亮部刷上白色、暗部刷上深藍綠色，局部以綠色彩繪，做放射狀的組合，越外層花瓣越大。

底板
將黏土桿平後，再以格子桿棒桿出格子紋路後，鋪黏於底板上。

葉子
以長水滴形壓出葉子形後，利用工具組畫一道葉脈紋路，並漆上壓克力金漆。

花蕊
搓出小球形後頂端捏尖，以白棒刺入頂端並向外拉，挑劃出五等分。

邊飾
搓二條黏土並交叉相繞成一條後，黏於木器的邊緣上。

聖誕紅頸鍊的材料與製作方法

作品尺寸與數量
長7×7（公分）

造型構成
聖誕花瓣……8
聖誕花蕊……6

黏土的用色與用法

粉紅色→花瓣

綠色→花蕊

彩繪材料與用色

壓克力顏料棗紅色→花瓣暗部
壓克力顏料深藍色→花瓣局部
壓克力顏料黃色→花瓣局部
壓克力顏料白色→亮部
壓克力顏料金漆→修飾

花瓣
壓出葉子形，以工具組畫出葉脈紋路，以白色（亮部）、棗紅色（暗部）、黃色與深藍色（局部）來彩繪刷出漸層。

花蕊
搓出6個小水滴形後，以深藍色刷於暗部，並局部刷上壓克力金漆，增加造型的色彩。

組合
將聖誕紅造型沾白膠直接黏於皮繩上即可。

第五單元

菊

雛菊杯飾的材料與製作方法

作品尺寸與數量
高15×直徑8.5（公分）

造型構成
雛菊 ………… 4
花苞 ………… 8
葉子 ………… 8

彩繪材料與用色
油彩顏料綠色→葉子
油彩顏料深綠色→葉子與花托
油彩顏料藍紫色→花苞
油彩顏料黃色→花蕊
油彩顏料白色→亮部修飾
油彩顏料咖啡色→局部修飾

黏土的用色與用法

粉色→整體（樹脂土）

白色→花瓣

黃色→花蕊

雛菊杯飾的製作解析

➡利用液體土塗於杯身上，產生特別質感。
（請參考P30-杯了的裝飾）

1 花心： 圓球形樹脂土稍微壓扁，利用七本針或牙籤挑出花心紋理。

2 花瓣： 於水滴形的圓頭處剪出七等分。

3 以白棒將每一等分左右桿開，並以剪刀剪出三角缺口。

4 組合： 將花心沾膠黏於花瓣中心。

葉子： 搓一長水滴形。

6 壓盤壓扁後再以白棒劃出葉脈紋路的凹痕。

7 莖： 搓細長黏土作為莖。

8

組合：將花苞、莖黏於杯身上，以油彩刷出漸層。（花苞暗部–紫色、花托暗部–深綠色）

9

葉子上色：以綠色刷出漸層。

10

於暗部刷上咖啡色油彩，並以乾筆刷出漸層。

11

雛菊上色：將雛菊黏於杯身上與葉子組合，以白色、黃色與綠色油彩彩繪。

12

花瓣部份則以黃色油彩刷於近花心處。

13

莖上色：以深綠色油彩乾刷於莖上，即完成。

創意巧思

難易指數★

雛菊與蝴蝶

1 花心的部份是以原子筆頭戳出的小圓來表現。

2 花瓣的做法參考P40步驟。

3 藤的紋理以木紋模來壓印。

波斯菊餐巾架的材料與製作方法

作品尺寸與數量
長17×寬9（公分）

造型構成
開花 ………… 2
花苞 ………… 4
葉子 ………… 5

黏土的用色與用法

⚪ 白色→花

粉綠色→葉、莖

🔵 藍色→花蕊

花心

1 搓出水滴形。

2 以牙籤在圓頭處挑出洞孔。

3 再將尾端剪平即完成。

花苞

將水滴形剪成四等分後，以白棒的的圓頭將四等分的花瓣桿成凹狀，中間插入人造花蕊即完成。

葉子

葉子做法請參考基本技法P15，並以暗部刷上深綠色的漸層，完成後，再刷上一層珍珠銀壓克力顏料。

彩繪材料與用色

壓克力顏料綠色→葉子與莖
壓克力顏料紅色→花瓣
壓克力顏料橙色→花瓣
壓克力顏料藍紫色→花蕊
壓克力顏料珍珠黃色→修飾

花瓣

第一層

第二層

花瓣：搓出胖水滴形於圓頭剪出八等份，以白棒左右桿開，在中間劃拉出尖角。

於中心壓凹出一個洞孔。

翻至背面剪掉多餘的部份；第二層花瓣的水滴形剪開十等分以紋棒桿開，並與第一層相黏；最後將花蕊黏上第一層，再刷上壓克力顏料即完成。（花瓣暗部–橙色；花心亮部–白色）

創意巧思

難易指數★
雛菊小圓鏡
請參考P42做法

難易指數★★
波斯菊衛生紙架
請參考P42做法

難易指數★
雛菊小燭台
請參考P42做法

難易指數★
瑪格麗特髮夾
請參考P42做法

43

第六單元

向日葵

向日葵杯飾的材料與製作方法

作品尺寸與數量
長11×11（公分）

造型構成
花瓣 25
蝴蝶結 1
小精靈 2
葉子 15

黏土的用色與用法

白色→小精靈

粉黃色→向日葵

粉綠色→小精靈衣服

咖啡色→花心

膚色→小精靈

橙色→蝴蝶結

紅色→小精靈衣服

綠色→葉子

向日葵的製作解析

1

花瓣： 搓出長水滴形後壓扁，並將邊緣壓薄。

2

以紋棒桿出花瓣紋路。

3

如圖，桿壓出五道紋路。

4

調整花瓣動態。

花心：搓出一圓球形。

以小丸棒壓凹出一個凹洞。

以剪刀由上而下的剪出尖角。

花心完成。

組合：將花心下方黏入一根18號鐵絲，並將花瓣尾端黏於下方。

花托做法請參考基本技法P15葉子一，黏二層於花瓣下。

小天使：頭部將直徑1公分保麗龍球黏上一層超輕土。

包黏完成後將其表面搓平。

耳朵的部份以二小球刺出小洞孔，黏於頭的二側。

翅膀的部份則將水滴形壓扁後，以彎刀壓劃出4～5道線條。

做出二片翅膀後，調整其動態。

身體以胖水滴形來表現，四肢則以長條形來塑形。

蝴蝶結：以長條土桿壓，並以條紋桿棒壓出紋路。

分成四個部份做出蝴蝶結的動態。

如圖完成後組合，沾膠黏於杯子的手把上。

杯子內以泡綿與海草填充，先插上人造花後，再插上向日葵即完成。

向日葵胸針的材料與製作方法

作品尺寸與數量
長8×8（公分）

造型構成
花瓣…………20
花心…………1

黏土的用色與用法

 黃色→花瓣（樹脂土）

 咖啡色→花心（樹脂土）

彩繪材料與用色
油彩顏料深咖啡色→花心
油彩顏料綠色→花心
油彩顏料黃色→花心與花瓣
油彩顏料紅色→花瓣

花心

同P46花心做法，並以油彩綠色、黃色、咖啡色油彩畫出花心的造型。

花瓣

以樹脂土來製作向日葵，花瓣做法同P45，花瓣完成後，以黃色油彩刷上底色，再以紅色輕刷。

水仙信插的材料與製作方法

作品尺寸與數量
長31×26（公分）

造型構成
水仙…………6
果實…………20
小花…………12
葉子…………26

黏土的用色與用法
白色→果實

粉黃色→整體

黃色→小花

深綠色→葉子

彩繪材料與用色
壓克力顏料深綠色→葉子
壓克力顏料綠色→葉子、花心
壓克力顏料黃色→花瓣

水仙的製作解析

1 **花心：**搓出一水滴形。

2 以白棒於圓頭處將黏土左右桿開至成圓弧狀。

3 再以紋棒向外桿壓出花瓣紋路。

4 取一枝人造花蕊沾膠插入花心中即完成。

5 以黃色壓克力顏料於花蕊處刷上顏色。

6 **花心：**搓出一水滴形。

7 於圓頭處剪開六等分。

8 先將a部份以紋棒桿開（每隔一花瓣）。

9

再將b部份以紋棒桿開。

10

將a部份調整偏上，b部份調整偏下。

11

塑形後，將花心沾膠黏入花瓣中。

12

以金色五彩膠於花瓣上局部點飾。

13

果實： 搓出圓球形並稍微壓扁，利用白棒於側邊刺出一個小洞。

14

梗是小水滴形搓長，尖的一頭沾膠插入果實內。

15

底板： 桿一大片黃色超輕土，並以格子桿棒桿壓出格子紋路，鋪黏於木器上，並以線筆畫出草與葉子。

16

以果實與水仙組合於木器上即完成。

創意巧思

難易指數★★
水仙門飾
請參考P49做法

難易指數★
水仙胸花
請參考P49做法

50

水仙溫度計的材料與製作方法

作品尺寸與數量
長24×10.5（公分）

造型構成
水仙 ……………… 2
葉子 …………… 2

黏土的用色與用法

黃色→花（樹脂土）

咖啡色→葉子（樹脂土）

彩繪材料與用色

油彩顏料綠色→花
油彩顏料綠色→葉
油彩顏料紅色→花
壓克力顏料藍綠色→底板

花心：將黃色油彩加於樹脂土中混色。

將樹脂土搓成水滴形。

以白棒於圓頭處左右桿開成圓弧形。

再以白棒由內向外壓出花瓣紋路。

調整花心動態。

以人造花蕊沾膠插入花心中，即完成。

7

花瓣: 搓出六顆水滴形樹脂黏土。(樹脂土稍具黏性,可以擦護手霜以好搓揉。)

8

將水滴形壓扁、邊緣壓薄。

9

以白棒逐一將花瓣壓出花瓣紋路。

10

每一瓣的紋路約6道。

11

如圖壓出花瓣紋路。

12

調整花瓣動態。

13

將花瓣沾膠黏於花心下方。

14

將水仙完成後,以油彩刷出自然的花色。(葉子做法請參考P51)

創意巧思 ———

此二幅作品皆為超輕黏土的創作,而作法請參考P49~P50。

當我們以超輕土創作時,可以壓克力顏料來彩繪;以樹脂土創作時,則利用油彩來彩繪。

難易指數★★
水仙時鐘
請參考P49做法

難易指數★★
水仙框畫
請參考P49做法

第八單元

繡球花

繡球花的材料與製作方法

作品尺寸與數量
長22×24（公分）

造型構成
開花‧‧‧‧‧‧‧‧‧‧30
花苞‧‧‧‧‧‧‧‧‧‧15
葉子‧‧‧‧‧‧‧‧‧‧3

黏土的用色與用法

白色→果實

粉紅色→花瓣

綠色→花苞

深綠色→葉子

彩繪材料與用色

壓克力顏料紅色→花瓣、葉子
壓克力顏料桃紅色→花瓣
壓克力顏料藍色→花瓣、葉子
壓克力顏料綠色→葉子
壓克力顏料深綠色→葉子

繡球花的製作解析

1

花瓣：搓出胖水滴形後，於圓頭剪出四等分。

2

以白棒將四等分桿開。

3

將人造花蕊黏於24鐵絲上。（鐵絲同基本技法P16）

4

將人造花蕊穿進花瓣中。

5

將花瓣與花蕊搓緊，並調整花瓣的動態。

6

以壓克力顏料紅色於花瓣上刷出局部漸層。

7

再刷上局部的藍色漸層使其色彩更豐富。

8

花苞：搓出綠色小水滴形後穿進鐵絲，以彎刀壓畫出花苞上的線條。

9

局部刷上藍色壓克力顏料。

10

再刷一點紅色壓克力顏料即完成花苞，共作出15支。

11

葉子： 搓出一長水滴形，約10～12公分。

12

以壓盤壓扁、邊緣壓薄，再置於葉模上壓出紋路。

13

或壓扁後，將葉子邊緣以拇指推出波浪形，再放置於葉模上壓紋路。

14

請參考基本技法P17黏上1/2段的18號鐵絲（以纏上膠貼）

15

以壓克力顏料藍色、紅色於葉子上刷出漸層的色彩。

16

組合： 先將花苞以膠貼收束。

17

花苞收束後，將小花於花苞四周黏一圈。

18

再分別黏上第二圈小花、第三圈小花。

19

第三圈小花收束後，再將葉子纏黏上束，請注意要錯開位置包黏較為自然。

20

最後調整花的動態即完成。

創意巧思 ——————————————— 難易指數★★★

繡球花胸花
請參考P54

天鵝絨的材料與製作方法

作品尺寸與數量
長12（公分）

造型構成
小花 ············· 10
花苞 ············· 5
花萼 ············· 2
葉子 ············· 3

黏土的用色與用法
白色→花

黃綠色→花苞

綠色→葉子

深綠色→葉子

彩繪材料與用色
壓克力顏料桃紅色→花瓣

花萼

1
搓出長水滴形約8.5公分。

2
以剪刀由上往下剪開。

3
黏於花托內即完成。（花苞請參考基本技法P14）

花
請參考P54，製作出小花造型並以人造花蕊插於小花內，於邊緣以壓克力顏料刷出紅色。花萼上以白棒刺出小洞孔，將小花黏入即可。

花苞
搓出小水滴形後以彎刀畫出紋路，同樣在花萼上以白棒刺出洞孔黏入小花。

三色菫

三色菫時鐘的材料與製作方法

造型構成

三色菫 ………… 5
三色菫葉子 … 31
小花 …………… 23
小花葉子 …… 25
葡萄串 ………… 12
果實 …………… 7

作品尺寸與數量

長43×寬30×厚度10
（公分）

黏土的用色與用法

白色→小花與底

黃色→三色菫

藍色→三色菫、小花、葉子

深藍色→三色菫、果實

鵝黃色→男孩

咖啡色→衣服

紅色→衣服、鞋子

黑色→衣服、鞋子

彩繪材料與用色

壓克力顏料白色→底板彩繪、男孩
壓克力顏料黑色→底板彩繪、男孩
壓克力顏料紅色→底板彩繪、男孩
壓克力顏料黃色→底板彩繪
壓克力顏料珍珠黃色→底板彩繪

三色菫的製作解析

底板：桿一藍色超輕土，鋪黏於木器上。

2 屋形底板以白色黏土鋪黏，多餘的以彎刀割掉。

3 先刷上黃色壓克力顏料，由上往下形成漸層。

4 待乾後，以海綿沾黃色壓克力顏料拍打於屋形底板上。

5
待乾後，刷上一層珍珠黃壓克力顏料。

6
以咖啡色和黑色壓克力顏料畫出樹枝造型。

7
以線筆筆頭沾紅色壓克力顏料，點於樹枝上作為小花即完成。

8
花瓣：搓出水滴形後以壓盤壓扁，邊緣壓薄。

9
以白棒桿壓出花瓣紋路。

10
調整花瓣的動態。

11
花心：搓出黃色小水滴形和藍色大水滴形，並將其壓扁。

12
將黃色小水滴形置於藍色水滴形的下端並一起壓扁。

13
先將邊緣壓薄後，再以白棒桿壓出花瓣紋路。

14
將下端捲起塑形。

15
將二片花瓣黏於花心捲合處外側如圖。

16
另三瓣則黏於二瓣後方，如圖示123順序黏。

17
葉子一：搓出小水滴形後壓扁，作出葉子形（請參考基本技法P15）。

18
以藍色壓克力顏料刷於暗部，刷出漸層。

19
亮部則刷上珍珠黃壓克力顏料。

20
葉子二：搓出水滴形後壓扁，邊緣壓薄，以彎刀在邊緣畫出缺口。

21 再以彎刀將邊緣塑齊、壓平。

22 如圖作出葉子的造型。

23 **果實：** 同P50果實做法。

24 **小花：** 搓出小水滴形，於圓頭處黏上一壓扁白色圓形土。

25 以白棒刺入並左右桿開成圓弧形。

26 以剪刀剪出七等分，將邊緣彎出弧度以塑形。

27 **葡萄：** 搓出11顆小水滴形並將其尾端沾膠黏在一起。

28 如圖黏成一串。

29 將葉子二黏於頂端即完成。

30 **人形：** 請參考P123人形做法。

31 頭部與身體黏接觸以工具將其壓、搓平。

32 將各部位一一組合起來。

33 以壓克力顏料繪出五官，兔毛皮染成藍色，黏於頭上。

34 金色五彩膠畫出的圖形讓衣服造型增色不少。

35 將果實與葡萄黏於人物的手上，使其更添增了一些故事性。

36 將時鐘機心黏於屋形底板上後，再將三色菫、小花、葡萄、人物組合上即完成。

三色菫花器的材料與製作方法

作品尺寸與數量
長18（公分）

造型構成
開花…………3
小花…………8
花苞…………4
葉子…………13

黏土的用色與用法
白色→花（樹脂土）

淺綠色→葉子（樹脂土）

粉紫色→花（樹脂土）

彩繪材料與用色
油彩顏料淡紫色→花瓣
油彩顏料深紫色→花瓣紋路
油彩顏料藍紫色→小花花心
油彩顏料棗紅色→葉子邊緣
油彩顏料綠色→葉子
油彩顏料黃色→花心
壓克力顏料珍珠白→修飾

花瓣

1 胖水滴形壓扁後，以白棒桿成花瓣形。

2 三色菫的基本造型，於花瓣前端剪出一個三角缺口。

3 將三色菫與葉子、莖黏上瓶子，並以線筆畫出花瓣紋路。

小花

1 花瓣的部份同花托做法，請參考花托基本技法P14，以藍紫色油彩由內往外刷出漸層。

2 花心則是搓出水滴形，於圓頭處插進一枝人造花蕊，以藍紫色油彩刷上底色。

3 將花心黏進花瓣中。將整株小花刷上珍珠白色壓克力顏料，即完成。

葉子

請參考葉子二基本技法P15做法，並於下端刷上深綠色漸層，邊緣輕刷上棗紅色，再刷一層珍珠白色壓克力顏料。

花苞

搓出水滴形後，以彎刀畫出四～五道壓紋，並刷上紫色油彩，再刷一層珍珠白顏料。

第十單元

虎頭蘭

虎頭蘭面紙盒的材料與製作方法

作品尺寸與數量

長26.5×寬13×高10
（公分）

造型構成

虎頭蘭 ·········· 3
花苞 ··········· 15
葉子 ··········· 17

黏土的用色與用法

白色→整體M.S超輕黏土
（樹脂土）

彩繪材料與用色

壓克力顏料黃色→花心
壓克力顏料綠色→花瓣、葉子、莖、花苞
壓克力顏料深綠色→花瓣、葉子、莖、花苞
壓克力顏料紫色→花瓣、葉子
壓克力顏料深藍色→花瓣

虎頭蘭的製作解析

1

花心： 搓出水滴狀黏土，以小丸棒壓出圓弧凹狀。

2

中間花心是以水滴狀表現，將三個小花瓣包黏於外側。

3

花苞： 搓出水滴形後，將二端皆搓尖。

4

再以彎刀順著外型劃出直線紋路。

5

花瓣： 將長水滴形壓扁，並將邊緣壓薄，做出六瓣（葉子亦同做法）。

6

以彎刀劃出葉脈紋路，花瓣則是以白棒壓出紋路（請參考P52步驟11）。

7

塗凡士林在手上，可使我們在搓揉黏土的時候，不沾黏黏土。

8

先將葉子、花苞、莖黏於面紙盒上。

9

如圖依順序將花瓣黏於花心下組合，
在黏於面紙盒上，1為唇瓣；2、3為花
瓣；4、5、6為花萼。

珍珠沙
塗料

10

先刷上一層大理石粉，待乾後，再以
珍珠沙塗料刷於黏土造型上。

11

待乾後，以壓克力顏料刷出虎頭蘭花
瓣、花萼的花色。

12

唇瓣的顏色是以線筆沾棗紅
色壓克力顏料點出紋路。
（鮮豔的唇瓣主要吸引昆蟲，達
到授粉的目的。）

13

莖的顏色是以綠色來刷出漸
層。

14

花苞則是以黃綠色來表現。

15

盒身上則以淺紫色刷出局部
的漸層。

創意巧思

難易指數★

虎頭蘭胸花
請參考P63虎頭蘭做法，以黃色、紅色刷出花
瓣的漸層，再以線筆勾勒出花瓣紋路即可。

難易指數★★

虎頭蘭花器
請參考P63做法，以樹脂土來製作，完成後，
刷上一層亮油即完成。

萱草花器的材料與製作方法

作品尺寸與數量

長7.5×寬7.5×高25（公分）

造型構成

萱草 ············· 1
花苞 ············· 4
葉子 ············· 5

黏土的用色與用法

● 咖啡色→整體（樹脂土）

彩繪材料與用色

壓克力顏料金色→整體

花瓣

1

花瓣： 水滴形壓扁後，邊緣壓薄，以彎刀劃出花瓣紋路。

2

各花瓣黏於人造花蕊外側。

3 以壓克力金漆刷於花瓣、花托、葉子的暗處如圖。

葉子

1 搓出長水滴形，約5公分，壓扁後以彎刀畫出葉脈。

2 以手指捏出動態，再以壓克力金漆刷於下端。

花苞

花苞做法請參考P24。

底色

瓶面先刷上MODENA液體土，乾後以壓克力顏料金色乾刷於瓶底與瓶口。

拖鞋蘭溫度計的材料與製作方法

作品尺寸與數量
長16×寬25（公分）

造型構成
拖鞋蘭…………3
玫瑰花苞……11
葉子…………12

黏土的用色與用法
粉紅色→虎頭蘭

綠色→葉子

黃色→玫瑰花苞

咖啡色→藤

彩繪材料與用色
壓克力顏料桃紅色→葉子邊緣
壓克力顏料咖啡色→葉子邊緣
壓克力顏料綠色→葉子邊緣

蕊
花萼
花瓣
花瓣
花萼
唇瓣
唇瓣

蕊與唇瓣（囊狀）

1
唇瓣： 以若林片劃出唇瓣型版，於桿平的黏土上以細工棒劃出外形。

2
如圖，將邊緣壓薄。

3
將唇瓣向下彎，將兩邊捏黏住。

4
以右手食指頂住前頭，另一手將黏接處搓平、搓順。

5
將開口四邊向內彎凹，如圖示完成。

6
蕊： 搓出一細長水滴形；將圓頭處分二半搓尖；如右圖以白棒將黏土桿壓成圓弧狀。

7
蕊黏於唇瓣上方即完成。

第十一單元

茶花

茶花花器的材料與製作方法

作品尺寸與數量
直徑16×高33（公分）

造型構成
茶花…………4
花苞…………5
小花…………26
葉子…………22

黏土的用色與用法
白色→花心

黃色→茶花、花苞

藍色→小花、底色

淺藍紫色→小花

綠色→葉子

咖啡色→藤

彩繪材料與用色
壓克力顏料深綠色→底板彩繪

茶花的製作解析

1 花心：搓出圓球形黏土，以七本針戳挑出紋理。

2 在花心外側黏上一圈花蕊。

3 花瓣：搓出胖水滴形。

4 壓扁水滴形後以丸棒壓薄花瓣邊緣。

5 以拇指與食指來壓彎出花瓣邊緣的波浪動態。

6 做出小3瓣，大4瓣。

7 組合：將小花瓣黏於花心外。

8 第二層黏於第一層下，黏好後調整其動態。

9

葉子： 將水滴形壓扁後，以手指將邊緣壓薄。

10

以葉模壓出葉脈紋路。

11

如圖做法。

12

將24號鐵絲黏於葉子2/3處（參考P17葉子3-1、3-2做法）

13

花苞： 搓出圓球形前端捏尖，並以白棒挑開6等分。

14

藤： 搓出一粗一細長形黏土，以細黏土繞黏於粗黏土上。

15

瓶身： 桿一片粉藍色黏土，鋪黏於瓶身上。

16

組合： 將各物件組合於瓶身上，即完成。（請注意構圖的安排）

創意巧思

難易指數★★★

茶花置物盒
請參考P68茶花做法，由於物件較多，製作時間較長，可隨性加上小配件或小玩偶來豐富作品。

難易指數★★

茶花胸花
請參考P68茶花做法，以黃色超輕黏土製作花瓣，可加上緞帶組合。

茶花溫度計的材料與製作方法

作品尺寸與數量

長26×寬13.5（公分）

造型構成

茶花 3
葉子 6

黏土的用色與用法

粉紅色→花

粉綠色→葉子

彩繪材料與用色

壓克力顏料紅色→花
壓克力顏料棗紅色→葉子邊緣
壓克力顏料深綠色→葉子
壓克力顏料白色→亮部修飾
壓克力顏料珍珠黃色→修飾
壓克力顏料金漆→底板

茶花A

1 茶花做法同P68花瓣，以紋棒桿出花瓣紋路，再刷上紅色，以乾筆刷出漸層。

2 再刷上一層珍珠黃壓克力顏料。

3 花心做法同P68，而花瓣以逆時鐘方向相黏於花心下方即完成。

茶花B

1 同茶花A做法做出五瓣小花瓣，組合時，交黏於前一花瓣1/2處。逆時針方向黏合。

2 花托做法以長水滴形於頂端剪開八等分，以白棒桿開，再以深綠色、棗紅色來刷繪。

葉子

1 搓出長水滴形約5～7公分長（請參考P15葉子做法。

2 置於葉模上輕壓出葉脈，並以工具組畫拉出線條，翻於正面後，即可呈現出鋸齒邊的自然葉型。

茶花胸花的材料與製作方法

作品尺寸與數量

長13×寬13（公分）

造型構成

全開 ………… 1
花苞 ………… 1
葉子 ………… 5

彩繪材料與用色

油彩顏料黃色→花心、花瓣
油彩顏料棗紅色→葉子邊緣
油彩顏料深綠色→葉子
油彩顏料白色→花心

黏土的用色與用法

粉色→整體（樹脂土）

粉綠色→葉子（樹脂土）

花苞

1 花苞做法請參考花苞基本技法P14，暗部刷上紅色油彩。

2 花托做法請參考花托基本技法P14，穿入鐵絲後刷上深綠色油彩。

3 將花苞黏入花托內即完成花苞造型。

葉子

請參考葉子P17.3-1～2做法，印出葉脈紋路後，將鐵絲黏上做出4枝葉子型，暗處刷上深綠色，邊緣以棗紅色刷開。

茶花

1 花瓣做法請參考P68，再以紋棒桿出花瓣紋路。

2 在花瓣2/3處黏上鐵絲做出六片（黏法同P17.3-3～3-5），花心同P68做法。

3 花托以四～五片長水滴形壓扁，以細工棒壓出紋路後，黏於花瓣下方。

4 以1公分日製膠帶包黏上緞帶、珠珠等物件。

荷花花飾的材料與製作方法

作品尺寸與數量
長13×寬13（公分）

造型構成
開花…………1
花苞…………1
荷葉…………1

黏土的用色與用法
粉色→整體（樹脂土）

彩繪材料與用色
油彩顏料黃色→花心
油彩顏料棗紅色→葉子邊緣
油彩顏料深綠色→葉子
油彩顏料白色→花心

花苞
花苞請參考花苞基本技法P14，由上往下刷出紅色油彩漸層。

葉子
1 以大圓球形壓扁後，桿平厚度約0.5公分，以工具畫出葉脈紋路，並以手指捏彎出邊緣的動態。

2 以黃色、紅色、綠色油彩刷出漸層的底色，並以棗紅色油彩修飾邊緣。

亮油
在花苞、葉子與荷花完成後，整體塗上一層亮油，即完成。

荷花

花心：搓一圓球形後稍微壓扁，於上方黏上7個小圓片黏土。

搓出細長條土20根左右，一端搓尖並向內併排黏一圈於外側，再黏上一圈花蕊。

花瓣：水滴形壓扁後，圓頭處以丸棒壓成凹狀，8片小花瓣在上，8片大花瓣在下。

在花瓣上，由頂端往下刷出紅色油彩漸層，即完成。

罌粟花的材料與製作方法

作品尺寸與數量
長35（公分）

造型構成
開花 ………… 3
花苞 ………… 3
葉子 ………… 7

彩繪材料與用色
壓克力顏料棗紅色→邊緣修飾
壓克力顏料棗紅色→花苞

黏土的用色與用法
● 紅色→花瓣
○ 淺綠色→葉子
　粉綠色→花苞與莖

B罌粟花

C葉子

A花苞

莖
以樹脂土搓出6枝粗細不同，約
30～35公分的長度，作為莖。

1 **A花苞**：於圓球形的中間畫出中線，再用剪刀由上往下剪出尖角。

2 局部乾刷紅色壓克力顏料。

3 於上端中線處黏上小花瓣。（以二小水滴形壓扁）

4 在下端則插入樹脂土搓出的長條形的莖。

5

B罌粟花：搓出小圓球形後畫出10等分壓痕。

6

小球以白棒刺出洞孔後，將莖沾膠插入小球內。

7

將人造花蕊黏於小球外側。

8

以一束人造花蕊中間以白膠相黏，待乾後剪半，使用時較不易散落，如圖。

9

以水滴形壓扁後邊緣壓薄，以白棒桿壓出花瓣紋路。

10

將花瓣黏於花心外側，第一圈三瓣。

11

外層為四瓣花瓣。

12

調整花瓣動態即完成。

13

葉子：桿一大片黏土，並以葉模壓出紋路。

14

在若林片上劃出葉子造型置於步驟13的葉子上，以細工棒劃出輪廓。

15

再依壓痕剪下葉子造型。

16

在葉子前端乾刷上紅色。

17

以22號鐵絲沾膠黏於葉子2/3處，翻置背面於鐵絲處捏緊搓順。（請參考P17.3-1～3-2做法）

18

組合：將葉子分別與罌粟花和花苞以1公分膠帶收束在一起。

19

最後再將各支收束在一起即完成。

第十二單元

玫瑰花餐巾架的材料與製作方法

作品尺寸與數量
長19×寬7×高23.5（公分）

造型構成
玫瑰 ············ 5
葉子 ············ 7
帶子 ············ 9

黏土的用色與用法
粉色→整體

彩繪材料與用色
壓克力顏料藍紫色→彩繪
壓克力顏料紅色→花瓣與葉子修飾
壓克力顏料深綠色→葉子
壓克力顏料黃色→花瓣
壓克力顏料茶色→底色
壓克力顏料金漆→修飾
壓克力顏料珍珠黃→修飾

玫瑰花的製作解析

1

花心： 搓一個胖水滴形，將其壓扁後邊緣壓薄，上面二邊向中間捲曲起來。

2

下面二邊則將中間凹合，如圖，再將下端搓尖、搓順。

3

花托請參考花托基本技法P14，並將花心黏入即可。

4

花瓣： 搓出水滴形後壓將其扁、邊緣壓薄，以小丸棒壓出凹狀。

5

邊緣以白棒壓出花瓣紋路。

6

以拇指與食指將花瓣捏出尖形和動態。

7

在花心對側包黏一片花瓣，再依圖示順序黏接。

8

於暗部刷上紅色，以乾筆刷開，刷出漸層。

9

再塗上一層珍珠黃壓克力顏料。

10

最後塗上亮油即完成。

11

葉子：葉子請參考葉子基本技法P15，在葉模上以白棒劃拉線條。

12

以深綠色壓克力顏料刷葉子尾端，刷出漸層。

13

以亮油塗一層於葉子上即完成。

14

蝴蝶結：搓出長形土後壓扁，以格子桿棒壓出格子紋路，以彎刀割出整齊邊緣後，將其扭轉成捲狀。

15

將其他長形土對折後，捏搓出尖角，共四個。

16

將蝴蝶結與玫瑰、葉子於木器上組合在一起。

創意巧思

小玫瑰髮夾

玫瑰胸針

難易指數★★★

玫瑰花時鐘
以超輕黏土製作,請參考P78玫瑰做法,在花形木器上彩繪花草等
造型後,黏上時鐘組件,再將花苞玫瑰與葉子黏上組合完成。

花苞玫瑰

玫瑰花相框的材料與製作方法

作品尺寸與數量
長26×寬21（公分）

造型構成
玫瑰 ┈┈┈ 2
花苞 ┈┈┈ 2
葉子 ┈┈┈ 16

黏土的用色與用法
● 黑色→整體（樹脂土）

彩繪材料與用色
油彩顏料藍紫色
油彩顏料藍色
油彩顏料棗紅色
油彩顏料白色
壓克力顏料金漆→修飾

玫瑰花的製作解析

1

花心：搓一圓球形作為花心。

2

搓出小的胖水滴形，將其壓扁後，以小丸棒壓出圓弧凹狀。

3

於邊緣以白棒劃壓出花瓣紋路，共做出三瓣。

4

將三瓣小花瓣包黏於花心外側。

5

花瓣： 以胖水滴形壓扁後邊緣壓薄，以白棒壓劃出花瓣紋路，共四瓣。

6

將四瓣花瓣包黏於花心外側，每隔1/3處相黏。

7

葉子： 搓出水滴形後壓扁，以白棒劃出葉脈紋路。

8

將相框包黏上黑色的樹脂土，再將玫瑰、葉子等組合於相框上。

9

上色前的黏土作品。

10

以藍色、白色油彩局部乾刷上色。

11

再以金色、紅色乾刷於局部。

12

最後以金色五彩膠點飾局部即完成。

創意巧思

難易指數★★★

玫瑰筆筒

請參考P81玫瑰做法，以黑色樹脂土來製作，質感表現是以海砂+黑色壓克力顏料+壓克力膠+少許的水一起攪拌均勻再以排筆刷上作品，待乾後再上色，即完成復古風格。

難易指數★★

玫瑰胸針

以黑色樹脂土來製作，請參考P78玫瑰花心，再將花瓣黏於花心外側，最後刷上金漆，即完成。

玫瑰胸針

玫瑰筆筒

玫瑰花抽屜的材料與製作方法

作品尺寸與數量

長12×寬12×高9.5（公分）

造型構成

全開 ………… 1
花苞 ………… 1
小花 ………… 6
小花苞 ……… 2
葉子 ………… 2

黏土的用色與用法

白色→小花

藍色→底土

藍綠色→玫瑰

彩繪材料與用色

壓克力顏料黃色→花心
壓克力顏料深藍綠色→花瓣暗部
壓克力顏料白色→花瓣亮部
壓克力顏料金漆→修飾

葉子

葉子做法同P15，並刷上壓克力顏料與壓克力金漆（做色彩表現）。

木器

將藍色與白色黏土混色後桿平，鋪黏於木製小抽屜上，搓二條長黏土相繞黏於邊緣上，並以深色顏料局部刷繪。

玫瑰花

花苞

花苞請參考花苞基本技法P14，並於花心插上花蕊。

小花

小花做法同P25紅花，並於花心插上花蕊，並刷上黃色，花瓣邊緣刷上一些深藍綠色漸層。

1

花心： 在水滴形外包上一片花瓣。（花瓣請參考花瓣基本做法P13）

2

在對側包黏上一片小花瓣。

3

花瓣： 搓出大水滴形壓扁後邊緣壓薄，以白棒桿壓出花瓣紋路，尾端沾膠相黏接。（隔1/2處相接）

4

以黑色刷於暗部，綠色刷於花瓣局部，以壓克力金漆局部刷上，最後以金色五彩膠點綴即完成。

玫瑰花髮夾的材料與製作方法

作品尺寸與數量
長8×寬4（公分）

造型構成
玫瑰……………1
小花……………4

黏土的用色與用法

白色→小花　　　　紫色→玫瑰

淡紫色→玫瑰　　　藍紫色→小花

紫紅色→小花　　　紅色→小花

小花

小花做法同P25綠花，花心是以水滴形圓頭處以七本針戳挑出紋理後，黏上花瓣即完成。

玫瑰花

1 花心： 搓一個胖水滴形黏土後壓扁，以丸棒將花瓣邊緣壓薄壓出弧狀。

2 將花瓣邊緣拔、捏出毛邊，並將上緣二邊向內彎，做出花心。

3 花瓣： 以粉藍色做花瓣，並拔、捏出毛邊並做出六片。

4 將六片花瓣凹面朝上，下端沾膠黏接於花心下。

創意巧思

難易指數★★

玫瑰頸鍊

以深藍色超輕黏土來製作，請參考
P83玫瑰做法，在刷上珍珠白色壓克
力顏料於花瓣邊緣，最後黏於繩子
上，即完成。

玫瑰頸鍊

難易指數★★

玫瑰髮箍

以粉紫色、紫色黏土來製作，請參
考P84玫瑰做法，將花瓣邊緣捏、拔
出毛邊，小花做法請參考P25小花做
法。

玫瑰髮箍

難易指數★★

玫瑰頸鍊

請參考P83玫瑰做法，以粉紅色樹脂
土來製作，完成後以紅色油彩刷於
暗部即完成。

玫瑰頸鍊

盛開玫瑰

玫瑰花面紙盒的材料與製作方法

作品尺寸與數量

長26×寬13.5×高11.5（公分）

造型構成

全開 ⋯⋯⋯⋯ 8
花苞 ⋯⋯⋯⋯ 2
葉子 ⋯⋯⋯⋯ 25

黏土的用色與用法

淺綠色→整體

粉綠色→整體

玫瑰花的製作解析

1

花心： 花心做法同P77。

2

花瓣： 搓出圓形黏土後以壓盤壓扁。

3

以丸棒將邊緣壓薄。

4

以拇指與食指將花瓣邊緣塑形，壓彎出波浪形。

5

花瓣與花心。

6

將花瓣下端沾膠黏於花心對側。

7

第二片花瓣黏於第一對側。

8

每隔1/2處再黏上第三、第四片。

9
將外層粉綠色花瓣黏於最外層。

10
完成後，調整花瓣動態。

11
葉子：搓出水滴形黏土，上端搓尖。

12
以壓盤壓扁後將邊緣壓薄。

13
置於葉模上，以白棒向外劃拉出線條，產生鋸齒邊緣。

14
將葉子下緣捏尖，並調整其動態。

15
於面紙盒黏上葉子。

16
將玫瑰組合於面紙盒上即完成。

創意巧思

難易指數★★
玫瑰留言夾
請參考P87玫瑰做法。

難易指數★★
玫瑰頸鍊
請參考P87玫瑰做法。

難易指數★★
玫瑰頸鍊
請參考P87玫瑰做法，以粉紅色超輕土來製作，完成後以紅色、橙色與紫色壓克力顏料刷於暗部，白色刷於亮部即完成。

玫瑰留言夾

玫瑰頸鍊

玫瑰花木器的材料與製作方法

作品尺寸與數量

長18.5×寬5.5×高19
（公分）

造型構成

玫瑰 1
梅花 4
小花 4
小花苞 2
葉子 7

黏土的用色與用法

白色→小花、緞帶　　　黃色→整體

粉黃色→整體　　　粉綠色→花心

花

花做法請參考P25。

小花

小花做法同P25，並插上人造花蕊於花瓣中即完成。

梅花

梅花做法同P27。

玫瑰

1 花苞做法請參考P77，約10～12片瓣數。

2 花瓣做法同P13，越外層黏土色越淺，花瓣越大。

3 完成後，調整花瓣動態。

小花苞

搓出水滴形後，剪開8等分後，以白棒圓頭桿成圓凹狀，再將其聚合，下端搓尖即可。

創意巧思

難易指數★★

玫瑰掛畫/請參考P87玫瑰做法。

難易指數★★

玫瑰壁飾
請參考P87玫瑰做法,以紅色超輕土來製作,完成後以壓克力顏料刷於暗部,白色刷於亮部,加上小花與葉子的組合,黏於木器上即完成。

第十五單元

瓷花玫瑰

玫瑰花復古花鐘的材料與製作方法

作品尺寸與數量
長52×寬30（公分）

造型構成
玫瑰 …………… 5
玫瑰花苞 ……… 2
小花 …………… 31
葉子 …………… 24

彩繪材料與用色
油彩顏料白色→亮部
油彩顏料黃色→花瓣
油彩顏料紅色→花瓣
油彩顏料棗紅色→花瓣與葉子
油彩顏料土色→底色
油彩顏料綠色→葉子
油彩顏料深綠色→葉子
油彩顏料藍色→小花
壓克力顏料珍珠黃色→修飾
壓克力顏料金漆→修飾

黏土的用色與用法
粉色→整體（樹脂土）

粉綠色→葉子（樹脂土）

粉藍色→小花（樹脂土）

粉紅色→整體（樹脂土）

玫瑰花的製作解析

1

玫瑰花心：以人造花蕊來表現花心部份。

2

將水滴形以手推開、推平，以丸棒壓出凹狀。

3

將小花瓣黏於花心外側。

4

隔1/2處再黏上第二、三片小花瓣即完成花心。

5

玫瑰花瓣：參考P13的花瓣做法，以白棒向外劃壓出花瓣紋路。

6

將花瓣下端沾膠黏於花心外側。

7

將花瓣以每隔1/2處相黏於底部，越外層的花瓣越大。

8

組合完成後，刷上紅色油彩漸層，並塗上一層珍珠黃壓克力顏料，以壓克力金漆於花瓣邊緣鉤邊。

9

再刷上一層亮油。

10

花托：搓出細長水滴形，約4公分，並將其壓扁，以細工棒在中間壓出凹痕。

11

將花托邊緣剪開兩道，並刷上深綠色、棗紅色油彩。

12

黏於玫瑰花瓣下方即完成。

13 葉子：請參考葉子基本技法－P15製作。

14 調整其動態，並以油彩刷出漸層，再刷上一層亮油。

15 小花：請參考P25紅花做法。

16 在中間黏入人造花蕊即成。

17 小花及葉子在完成後，皆塗上一層珍珠黃壓克力顏料。

18 底板：以褐色刷上底色，於邊緣刷出白色漸層效果。

19 將小花、玫瑰、葉子組合於木器上。

20 最後黏上時鐘機心與數字即完成。

創意巧思 ────────

難易指數★★

玫瑰胸花
玫瑰請參考P93玫瑰做法；花心以人造花蕊來表現；葉子請參考葉子基本技法P15做法；鈴蘭則請參考P37花蕊做法，將個別收束在一起後，再以1公分日製膠帶收束成一支即可。

玫瑰音樂盒的材料與製作方法

作品尺寸與數量
直徑15×高4（公分）

造型構成
玫瑰..............3
花苞..............1
葉子..............4

黏土的用色與用法

白色→整體（樹脂土）

粉綠色→整體（樹脂土）

粉紅色→整體（樹脂土）

彩繪材料與用色
油彩顏料白色
油彩顏料黃色
油彩顏料紅色
油彩顏料棗紅色
油彩顏料橙色
油彩顏料綠色
油彩顏料深綠色
油彩顏料紫色
壓克力顏料珍珠黃色
壓克力顏料金漆

玫瑰

1 參考P93作法，以丸棒桿出圓弧凹狀後，於邊緣以白棒壓出波浪紋路。

2 以小圓球形作為花心，將花瓣黏於花心外側。

組合
將黏土壓出花紋後鋪黏於音樂盒上，組合玫瑰與葉子後，塗上一層亮油，並於花、葉的邊緣黏點五彩膠。

葉子
搓出水滴形約6公分，以壓盤壓扁，厚度約0.2公分，並以工具組畫出葉脈紋路，

創意巧思 ─────────────────────────

難易指數★★★★★
玫瑰圓鏡/請參考P93玫瑰做法，底板的質感製作則同P82。

難易指數★★
玫瑰置物盒/請參考P93玫瑰做法，置物盒以海綿沾顏料拍打上色。

難易指數★★
玫瑰燭台/請參考P93玫瑰做法，做出二朵玫瑰，最後塗上一層亮油即可。

玫瑰花束的材料與製作方法

作品尺寸與數量
長27（公分）

造型構成
玫瑰⋯⋯⋯⋯3束
果實⋯⋯⋯⋯3束
藍色小花⋯⋯2束
綠色小花⋯⋯1束
黃色小花⋯⋯1束
葉子⋯⋯⋯⋯30支

黏土的用色與用法

白色→小花

粉綠色→玫瑰

深綠色→玫瑰

粉紅色→玫瑰

紫色→小花

藍色→小花

深綠色→葉子

黃橙色→花

綠色→（樹脂土）
果實、葉子

彩繪材料與用色
壓克力顏料黃色
壓克力顏料紅色
壓克力顏料棗紅色
壓克力顏料綠色
壓克力顏料深綠色
壓克力顏料紫色
壓克力顏料藍色

玫瑰花A

玫瑰花B

藍色小花C

小花E

果實D

玫瑰花A：請參考P84做法做出花心。

將花瓣每隔1/2處於下端沾膠包黏於花心外側，並隨時調整花瓣動態。

較外層的花瓣越大，顏色可以較淺的顏色來表現，將水滴形壓扁後，以丸棒將花瓣邊緣壓薄。

以手指彎出邊緣動態，並拔、捏出毛邊。

同樣地將花瓣於每隔1/2處沾膠黏接。

以壓克力顏料黃色、橙色於花瓣邊緣局部刷出漸層。

玫瑰花B：將人造花蕊以22號鐵絲於中間綁緊（利用尖嘴鉗）。

將花蕊向中摺在一起，並以白膠塗於底部，將花蕊黏在一起。

花瓣請參考花瓣做法P13。

將花瓣下端沾膠包黏於花蕊外側。

將花瓣下端沾膠每隔1/2處黏接，完成後調整其動態。

沾少許的藍色、紅色壓克力顏料乾刷於花瓣邊緣，以乾淨的筆刷出開呈現漸層。

綠色小花C：搓出水滴形藍色黏土，將圓頭一端剪成三等分。

以白棒圓頭將其三等分壓成圓弧凹狀。

以細工棒於中心刺出洞孔。

穿過24號鐵絲（請參考P15）。

17

搓出小水滴形紫色黏土，壓扁後，以白棒圓頭壓出圓弧凹狀，黏於二側。

18

將花托組合。（花托請參考花托做法P14）

19

將二種顏色對調製作，共計25～30支。

20

塗上一層消光劑後，以壓克力顏料深藍紫色、藍色刷繪於暗部與亮部。

21

葉子：葉子請參考P55，並將小花分成二束與葉子收束在一起。

22

果實D：以綠色樹脂土製作小果實，搓出圓形後黏入鐵絲，將下端搓尖，以七本針刺出紋理。

23 ↑向內塑形

葉子以樹脂土搓出大水滴形壓扁後邊緣壓薄，以彎刀劃出造型，壓出葉脈紋路後，邊緣捏、拔出毛邊。

24

置於手指上將二邊向下壓出弧度塑形。

25

先將多枝果實收束起來，再於下端包黏上葉子。

26 如圖分成二支收束，以油彩顏料做局部的刷繪。

27 **小花E**：藍色小花請參考P25。

28

將二枝紅色、綠色玫瑰與葉子分別收束在成三支後，再將其收束成一支。

29

將花束以1公分日製膠帶收束成一束，並調整其動態即完成。

第十六單元

沙漠玫瑰

沙漠玫瑰的材料與製作方法

黏土的用色與用法

 綠色→葉子（樹脂土）

○ 白色→花（樹脂土）

彩繪材料與用色

油彩顏料黃色→花瓣
油彩顏料紅色→花瓣
油彩顏料棗紅色→花瓣

作品尺寸與數量

高33（公分）

造型構成

全開 ············ 12
花苞 ············ 19
葉子 ············ 90

沙漠玫瑰製作解析

1 花瓣： 搓出長形水滴形。

2 於圓頭處剪開5等分。

3 以白棒將每一等分桿開。

4 於中心刺出洞孔。

5 以白棒花瓣上從中心向外劃拉出線條。

6 如圖調整其動態。

7 將下端搓平、搓順。

8 花心： 以人造花蕊黏於鐵絲上沾膠穿入花心內（同P55步驟3）。

9 以紅色油彩顏料於花瓣邊緣刷上紅色，並以乾淨的筆刷開成漸層。

10 以黃色油彩刷繪於底部。

11 花心內部以黃色油彩由內向外刷開。

12 花心上也刷上些許的紅色油彩。

13

葉子：搓出胖水滴形後以壓盤壓扁、邊緣壓薄。

14

將24號鐵絲置於葉子2/3處後，以彎刀壓入黏土內。

15

以二手食指將黏土向中間搓平。

16

翻至背面也向中間搓平。

17

如圖，再調整葉子動態。

18

做出由小至大共80～90枝葉子。

19

將葉子暗部刷上深綠色油彩並以乾淨的筆向上刷開成漸層。

20

亮部再以黃色壓克力顏料刷出漸層。

21

先將小的葉子以0.5公分寬膠帶收束在一起。

22

再將葉子由小至大收束，約向下1～2公分處包黏一枝葉子，並將花穿插其中包黏，收束成三大束。

23

將其中二束以1公分寬膠帶收束在一起，於外層包黏上黏土，並推順、推平。

24

盆栽內以泡綿（或保麗龍）、海草填充，將花束插入並調整其動態即完成。

創意巧思

難易指數★★★

沙漠玫瑰胸花
請參考P101、102做法。

風信子的材料與製作方法

作品尺寸與數量
長26×寬13.5×高11.5
（公分）

造型構成
花................ 40
葉子.............. 2

黏土的用色與用法

粉色→花
（樹脂土）

綠色→葉子
（樹脂土）

彩繪材料與用色

油彩顏料黃色→花、葉子
油彩顏料紅色→花瓣
油彩顏料綠色→花、葉子
油彩顏料深綠色→葉子
油彩顏料咖啡色 →花心頭

風信子製作解析

花：以樹脂土搓出短水滴形。

在圓頭處剪出六等分。

以白棒將每一等分桿開。

以細工棒戳出一個洞孔。

5

將24號鐵絲纏上日製膠帶，於前端彎出鉤狀。

6

將鐵絲穿過小花。

7

將縮口處搓細。

8

花心： 搓出小的細長條土5根，將黏土沾膠黏入花心內。

9

於尖端處點上紅色油彩。

10

以紅色油彩刷於花瓣邊緣，利用乾淨的筆刷出漸層。

11

先將5～6朵小花收束在一起後，中間插入18號鐵絲，再一圈圈由上往下的將其他小花收束起來(請參考基本組合P17)，於外層包黏一層樹脂土，並以手指將其推順、推平。

12

葉子： 搓出二長條黏土後以壓盤壓扁。

13

將邊緣壓薄後，以彎刀將18號鐵絲壓入葉子中間。

14

以食指將黏土向中間推平、推順；翻至背面同樣動作。

15

將鐵絲多根綁在一起，在黏土上由左至右刷出線紋。

16

調整其動態，並刷上綠色、黃色油彩。

17

盆栽內以泡綿填充，插入葉子與花。

18

以棗紅色油彩刷於莖上，利用乾淨的筆刷開成漸層即完成。

第十七單元 刺繡玫瑰

刺繡玫瑰的材料與製作方法

作品尺寸與數量

長17×寬18（公分）

黏土的用色與用法

- 紫色→小花
- 紅色→玫瑰
- 粉紅色→底色
- 白色→小花
- 黃色→小花
- 黃綠色→葉子
- 深綠色→葉子

刺繡玫瑰製作解析

1 **底紋：** 以桿棒將粉紅色黏土桿平，以彎刀切其邊緣。

2 將黏土鋪黏於皮包外側。

3 將蕾絲花布正面朝下，以桿棒桿壓。

4 桿完後，黏土表面即呈現出蕾絲花紋。

5 **白小花：** 搓出六個小水滴形黏土。

6 以造花棒圓頭壓出凹狀弧形。

7 再以造花棒尖頭向外壓劃出紋路。

8 以七本針刺出小洞孔紋理。

9

沾膠黏於皮包上，再以七本針於表面上刺紋理。

10

將細長條土捲起，以七本針刺出小洞孔。

11

再沾膠黏於小花中間，並以七本針再刺出紋理即完成。

12

準備五彩珠珠，有大有小。

13

葉子：水滴形黏土壓薄後黏於皮包上，以彎刀劃出中線。

14

以七本針分二邊向外劃線。

15

大紅花：搓出長條土後將其捲曲起來。

16

以桿棒稍微壓扁，呈現出螺旋狀線紋。

17

以拇指推出波浪邊緣，並以彎刀加強造型。

18

先將葉子黏上並做出紋理，再黏上大紅花，並以七本針挑刺最外層。

17

近螺旋紋處的外圈以七本針向內且向上挑刺。

18

內圈則向外且向上挑刺，以此類推。

19

如圖，自然呈現出螺旋狀的突出線；中心以造花棒圓頭向下壓。

20

珠珠沾膠黏於中心。

21

珠珠邊緣的黏土再以七本針挑刺。

22

藍色小花則是搓出小圓後壓扁，於皮包上黏成小花形，黏入珠珠後進行壓刺。

第十八單元

豌豆花

豌豆花燭台的材料與製作方法

作品尺寸與數量
長24×寬12（公分）

造型構成
豌豆花 ………… 6
花苞 …………… 5
小花 …………… 3

黏土的用色與用法
◯ 白色→花

粉綠色→葉、藤

彩繪材料與用色
壓克力顏料紫色
壓克力顏料深綠色
壓克力顏料黃色

豌豆花的製作解析

1
花心： 搓出胖水滴形後以七本針壓扁。

2
以彎刀於側邊劃出中線。

3
花瓣： 搓出水滴形後壓扁，以彎刀在花瓣上劃出中線。

4
將上端切出三角缺口，並以彎刀壓出弧形。

5 將上緣二邊稍微向下彎，下端捏尖（塑形）。

6 再以同樣步驟做出較大的花瓣形，並將花心、花瓣如圖下端相黏接。

7 花托：請參考花托做法P14做出花托。

8 將花瓣與花心黏入花托中。

9 於花瓣邊緣刷上紅色壓克力顏料，以乾淨的筆刷開。

10 將上色後的花黏於燭台上。

11 最後漆上一層亮油即完成。

12 搓長條土作為藤蔓繞黏於鐵架上，豌豆花則於背面沾膠黏上。

創意巧思

難易指數★★★

豌豆花餐巾架（右）
豌豆花以樹脂土製作，請參考
P109、P110做法。
木器的包黏請參考P37做法。

Waltz of the Flowers

牽牛花

牽牛花帽飾的材料與製作方法

作品尺寸與數量

長26×高13（公分）

造型構成

牽牛花 ········· 6
牽牛花苞 ····· 6
玫瑰 ············· 3
玫瑰花苞 ····· 4
茶花 ············· 2
小花 ············· 3
葉子 ············· 20

黏土的用色與用法

粉綠色→葉子
（樹脂土）

粉黃色→玫瑰、茶花
（樹脂土）

粉紅色→牽牛花
（樹脂土）

粉藍色→小花
（樹脂土）

彩繪材料與用色

油彩顏料黃色
油彩顏料紅色
油彩顏料棗紅色
油彩顏料藍色
油彩顏料白色
油彩顏料綠色
油彩顏料深綠色
油彩顏料紫色
壓克力顏料珍珠黃色

牽牛花的製作解析

1

帽子： 以直徑12公分的保麗龍球切半。

2

在外表包上一層保鮮膜。

3

將白色黏土桿平後，包黏於保麗龍球上，多餘的部份以彎刀切掉。

4

將蕾絲花布置於黏土上壓出底紋，請參考P106。

5

如圖待乾後，將保麗龍球取出即成。

6

帽簷： 桿一長形土，將上下二邊切齊後，以工具組切出圓弧鋸齒邊緣。

7

並以彎刀加強弧度。

8

將黏土一彎一凹的塑形，做出波浪的造型。

9

並將其彎成半圓形。

10

做出二個半圓帽簷。

11

將二個帽簷黏接成一個圓後，將半圓球形沾膠黏於帽簷上。

12

牽牛花： 搓出水滴形。

13

以造花棒從圓頭處刺入向外左右桿開成員弧狀。

14

在向外壓彎花瓣邊緣。

15

再以造花棒由內向外壓出花瓣紋路，並於中間壓出小洞孔。

16

以彎刀加強紋路。

17

將人造花蕊沾膠黏入花心內。

18

牽牛花苞： 同牽牛花做法以造花棒向外壓彎花瓣。

9

再以彎刀由下往中間摺合如圖壓出波浪形的邊緣。

20

花托： 做法請參考花托做法P14。

21

再以造花棒向外拉出尖角。

22

將花苞沾膠黏入花托內。

23

以彎刀劃壓出紋路。

24

藍小花： 搓出小水滴形後，以造花棒於圓頭處桿開，此為花心。

25 以細工棒將花心刺出小洞，將花蕊沾膠穿入。

26 搓出水滴形後於圓頭處剪開五等分，並以造花棒桿開。

27 以彎刀在花瓣上劃出中線，並以細工棒刺出小洞孔。

28 將花心沾膠黏入洞孔內。

29 調整花瓣動態。

30 將其黏入小花托內後。

31 **滿天心：**搓出小圓球形後黏入鐵絲內，並將下端搓尖和搓順。

32 於上端以七本針挑刺出小洞紋理。

33 **葉子：**搓出胖水滴形後，以壓盤壓扁，邊緣壓薄。

34 以彎刀切出葉子造型後，邊緣壓齊。

35 將葉子置於葉模上壓出葉脈紋路。

36 再以造花棒於葉子邊緣塑形。

37 **葉子：**搓出長水滴形，並以造花棒壓出凹痕，此為另一種葉子形。

38 分別將牽牛花、葉子、玫瑰、小花、茶花組合於帽子上後，以壓克力顏料上色。

39 以紅色刷於牽牛花上，如圖，以乾淨的筆將其刷開，刷成漸層。

40 整體在完成後，塗上超亮油即完成。

桔梗花框畫的材料與製作方法

作品尺寸與數量
長15×寬15（公分）

造型構成
桔梗 ………… 3
花苞 ………… 2
小花 ………… 6
葉子 ………… 6

彩繪材料與用色
油彩顏料黃色
油彩顏料紅色
油彩顏料棗紅色
油彩顏料白色
油彩顏料綠色
油彩顏料深綠色
油彩顏料紫色

黏土的用色與用法
白色→小花
黃色→小花
綠色→葉子（樹脂土）
粉紅色→小花
粉綠色→桔梗花（樹脂土）

桔梗花的製作解析

1 花蕊：搓出水滴形後，於圓頭處剪開三等分。

2 以細工棒將其桿開，並於中心刺出洞孔。

3 將鐵絲穿過花蕊。

4 搓出四條小細長黏土，二端搓尖。

5

將小細長黏土黏於花蕊外側一圈。

6

花瓣： 搓出水滴形將其壓扁、邊緣壓薄，再以紋棒壓出花瓣紋路。

7

一朵桔梗有八瓣花瓣。

8

將花瓣下端沾膠包黏於花蕊外側。

9

花瓣包黏完成後下方黏上花托（請參考P93）。

10

花瓣刷上紅色油彩，花心與花瓣黏接處以七本針挑刺出紋理後，以紅色油彩繪之。

11

花苞： 搓出水滴形後於圓頭剪開三等分，以白棒桿開，並以細工棒刺出小孔。

12

穿過鐵絲後，再將其前端捏合。

13

前端轉成尖形後下端搓順。

14

花托： 請參考花托做法P14，並以細工棒刺出小洞孔。

15

將花托穿入步驟13下方黏接。

16

組合： 將桔梗與葉子分別收束成三束後再收束成一支，以1公分寬膠帶收束。

17

利用尖嘴鉗將末端彎成捲曲狀。

18

調整其動態後，黏於相框上即完成。

第二十單元

油菜花

花苞

三分開

三分開

全開

油菜花的材料與製作方法

作品尺寸與數量
長25×寬16×厚10
（公分）

造型構成
開花 ………… 4
花苞 ………… 1
葉子 ………… 10

黏土的用色與用法
深咖啡色→整體
（樹脂土）

深咖啡色→整體（樹脂土）

彩繪材料與用色
油彩顏料黃色→花瓣
油彩顏料橙色→花瓣
油彩顏料深綠色→葉子

油菜花的製作解析

1 花心： 將水滴形黏土黏於鐵絲上端，二端搓尖。

2 以彎刀在黏土上劃出線紋。

3 花瓣： 搓出水滴形後剪開四等分。

4 利用白棒將每一等分左右桿開，並以細工棒於中心刺出一個洞孔。

5 再將四等分上端向中間聚合。

6 將人造花蕊中間以白膠黏合，待乾後剪成一半。

7 以黃色油彩刷繪於人造花蕊前端。

8 取4～6根花蕊黏於鐵絲上，再以樹脂土包黏起來。

9 將花蕊穿進花瓣組合。

10 葉子： 搓出水滴形後壓扁，邊緣壓薄，置於葉模上壓出葉脈紋路。

11
以白棒在葉子邊緣桿壓出波浪形。

12
翻至背面同樣在葉子邊緣塑形。

13
以手指調整葉子動態。

14
將鐵絲沾膠黏於葉子上,以彎刀將鐵絲向下壓。

15
翻至背面,由外向中間捏緊後再搓平。

16
組合: 以10支花苞收束成一支後,從中間插入一根18號鐵絲。

17
再以1公分寬膠帶收束在一起。

18
如圖。

19
以樹脂土覆蓋於外層,並推順。

20
或以搓的方式將黏土搓平。

21
再以膠帶黏上一支葉子。

22
並以樹脂土覆蓋於外層,同步驟19、20做法,並與上段黏土搓合。

23
第二支葉子先以膠帶纏上,再重複步驟19、20的動作,將樹脂土覆蓋於外層。

24
以花苞部份以深綠色油彩刷於暗部呈漸層,整支皆刷上綠色油彩。

25
另外在花苞收束後,在黏上一圈二分花→一圈三分花→全開花,並刷上黃色油彩。

26
將四支花束繞成圈形,組合於畫框內。

作者簡介

鄭淑華老師 資歷

★日本創作人形學院教授
★2004年日本東京若林藝術學院麵包花教授
★日本八木尺晴子麵包花講師
★日本宮井（DECO）禮品科講師
★日本宮井（DECO）黏土科講師
★日本、韓國、台灣兒童黏土捏塑講師
★美國Bob Ross彩繪、風景、花卉油畫講師
★韓國造型立體棉紙及李美田紙黏土造型黏土講師
★日本パッチフーク通信社拼布指定講師
★台灣區高級商業職業學校油漆廣告職種技能競
　賽榮獲第九名
★勝家拼布、繡花、家飾、型染、彩繪才藝班教師
★高雄縣大社工業區經濟部工業局型染、彩繪教師
★高雄市政府社會局婦女館拼布指導教師
★高雄市立海青工商拼布指導教師
★2000年高雄市新光三越百貨DIY黏土展
★2004年高雄市左營海軍總醫院醫師眷屬黏土講師
★2004年高雄市左營國語禮拜堂小朋友黏土講師
★2005年6月　發表《捏塑黏土篇》
★2005年高雄新光三越DIY黏土展
★2005年台中哈利超輕黏土兒童證書班講師
★2005年10月　發表《創意黏土篇》
★2006年 1月 日本吉川あつで彩繪科講師

【教學項目】

★通信社進階證書系統通班、高級班）師資培訓
★生活系列實用班（手縫或機縫課程）

鄭淑華拼布材料專賣店
高雄市左營區左營大路2號之2（海青商工職校斜對面）
TEL:(07)588-6420·582-5468
　　　0928-825-091
http://home.kimo.com.tw/chenshuha/
index.htm

黏土花藝－超輕黏土與樹脂土

出版者	新形象出版事業有限公司
負責人	陳偉賢
地址	台北縣中和市235中和路322號8樓之1
電話	(02)2927-8446　(02)2920-7133
傳真	(02)2929-0713
編著者	鄭淑華
總策劃	陳偉賢
執行企劃	黃筱晴
電腦美編	黃筱晴
攝影	林怡騰
製版所	興旺彩色印刷製版有限公司
印刷所	利林印刷股份有限公司
總代理	北星圖書事業股份有限公司
地址	台北縣永和市234中正路462號5樓
門市	北星圖書事業股份有限公司
地址	台北縣永和市234中正路498號
電話	(02)2922-9000
傳真	(02)2922-9041
網址	www.nsbooks.com.tw
郵撥帳號	0544500-7北星圖書帳戶
本版發行	2006 年 2月　第一版第一刷
定價	NT$380元整

國家圖書館出版品預行編目資料

黏土花藝：超輕黏土與樹脂土=Super
lightweight modeling clay art works /鄭
淑華著.--第一版.-- 台北縣中和市：新形象，
2006[民95]　面：　　公分--
ISBN 957-2035-73-8 (平裝)

　1. 泥工藝術

999.6　　　　　　95000551